风·雅·颂

简明艺术史书系

总主编 吴 涛

[德] 维多利亚·查尔斯 编著

毛秋月 译

ABSTRACT ART

抽象艺术

重庆大学出版社

目 录

3

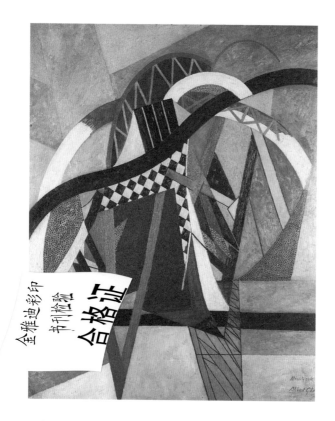

阿尔伯特·格列兹，《布鲁克林大桥》

1915 年，148.1cm×120.4cm ，纸板油画

私人收藏

导　言

20 世纪初，一股新潮流开始出现，人们不再从自然主义的角度看待现实，而是开始探索事物表面之下的东西。纵观全书，作者认为，虽然在西方国家存在着众多风格各异的艺术背景，但是，人们普遍意识到，艺术作品的创作源于其自身的独立存在，而不再受到原先模仿观念的影响，即取自自然。现在一件艺术作品的创作是自主的。

在这本书里，作者以一种原创性的和令人兴奋的方式追溯和分析了抽象艺术的起源、历史及其标志性的运动和奠基性的理想。

抽象艺术的起源

The Origins
of Abstract Art

ABSTRACT
ART

凭借抽象，艺术表现的边界和可能性被探索到极致。丰富的视觉艺术语言犹如发散的万花筒伴随着极端的艺术形式对立而发展，但是，却仍然没有形成之前几个世纪中出现的那种包罗万象的风格。在 19 世纪末期，激烈的政治事件、经济变革、社会变革、科技发展、科学新发现、战争和政治冲突以及快速推进的工业化，不仅导致当时的世界观发生重大变化，而且也使得当时盛行的道德结构发生越来越明显的改变。化学、物理和医药等自然科学领域中的新发现，通过提供更高质量的生活，几乎对每个人都产生了巨大影响。

随着汽车、收音机和电话的诞生，人们的视觉习惯也发生了改变，因为它们带来了更快的速度，以及从飞机、热气球和高层建筑物上观看物体的新方式。

科学研究及其发明从根本上改变了人们构想周围世界的方式。1895 年，威廉·康拉德·伦琴发现了伦琴射线，即 X 射线。突然之间，人们可以看到人体的内部世界。1900 年，马克斯·普朗克进一步发展了量子理论，否定了传统物理学的基础。同年，世界被西格蒙德·弗洛伊德的心理分析诠释所震撼，人们可以更加了解一个人内心深处的情感和动机。不久之后，赫尔曼·闵可夫斯基用数学模型去描述时空，

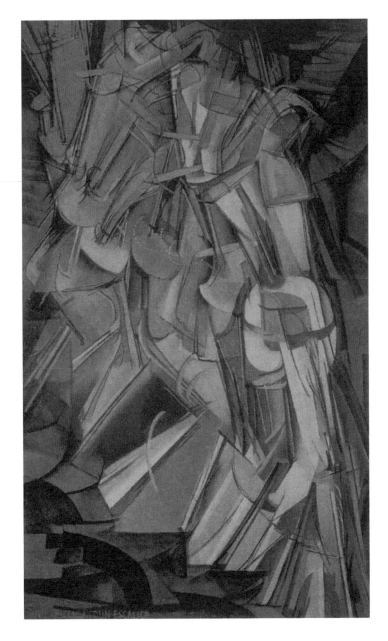

马塞尔·杜尚，《下楼梯的裸女：第 2 号》

1912 年，147.5cm×89.2cm，布面油画

费城，沃尔特和露易丝·爱伦斯伯格夫妇藏品，费城艺术博物馆

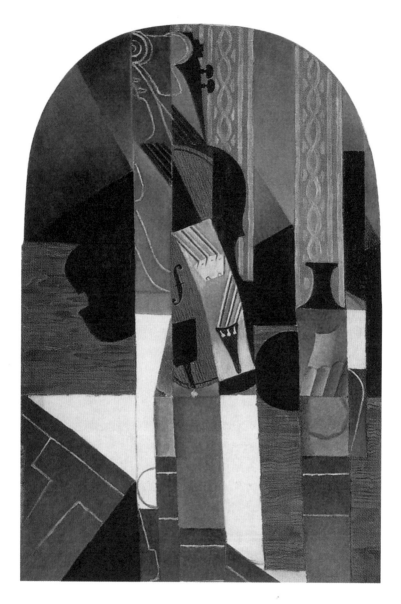

胡安·格里斯，《静物：小提琴和墨水瓶》

1913 年，89.5cm×60.5cm，布面油画

杜塞尔多夫，北莱茵 - 威斯特法伦艺术品收藏馆

从而使他的学生——阿尔伯特·爱因斯坦发展出著名的相对论。

大约从 1890 年开始，西方文化中的艺术发生了根本性的变化，这些变化源于人们对纯粹、不受限制的视野的渴望。从此，艺术表现与创作的目标不再是从视觉上改进一个物体，而是描绘"第二现实"。

20 世纪初，一股新潮流开始出现，人们不再从自然主义的角度看待现实，而是开始探索事物表面之下的东西。虽然西方国家存在着众多风格各异的艺术背景。但是，到这个阶段人们才普遍意识到，一件艺术作品是自主的，艺术作品的创作源于其自身的独立存在，而不再受到原先模仿观念的影响，即取自自然。

艺术家内心深处的使命不再是去展现什么或者去阐释什么，如同前几个世纪一样，因为摄影技术已经到达了这一目标。摄影技术由两个法国人路易·曼达·达盖尔和约瑟夫·尼瑟福·尼埃普斯在 1822 年和 1838 年之间发明创造出来。作为一种记录事件和描述场景的手段，它迅速与绘画展开竞争。不过，它也成为帮助艺术家拓宽视野的一种方式。

几乎所有的现代艺术运动都从与活动物体的新视觉关系中获得发展动力。这些物体突然呈现为一种运动的、碎片化

的事物。尽管各个国家都发展了独立的艺术运动，但所有富有革新精神的艺术家都在共同寻找一种绘画运动的新风格，它包括自主性的颜色创作意识和一种独立形体的抽象语言。1905 年，野兽派，即一群新的狂热分子，在巴黎秋季艺术沙龙上展现了他们颠覆性的颜色大爆炸。

随着德累斯顿艺术家群体，即桥社（Die Brücke）的建立，表现主义于 1905 年在德国出现。1907 年，巴黎举办了一场盛大的塞尚展。正是在这场展览中，布拉克（Braque）和毕加索（Picasso）与立体主义灰色阴影产生了接触。立体主义拒绝文艺复兴的视角，它将视觉世界碎片化，从根本上将绘画世界和自然现象相互分开。立体主义者源自塞尚，在毕加索、布拉克、莱热（Léger）、格里斯（Gris）那里得到发展。他们致力于展现形式的几何特性，将自然物体分解成形体要素，并且试图以此创造出能够完全通过其艺术特质就可以打动观众的新物体。对于立体主义者来说，这些作品是否完全保留了自然物体的特征并不重要。马库西斯（Marcoussis）、吕尔萨（Lurcat）、德劳内（Delaunay）和皮卡比亚（Picabia）都对立体主义有所贡献。

1911 年，立体主义者在巴黎秋季艺术沙龙举办第一次展览。同年在巴黎，德劳内发展出的俄耳甫斯主义（Orphism），

弗朗齐歇克·库普卡，《无动于衷——在两种颜色中逃离》
1912 年，211cm×220cm，布面油画
布拉格，捷克国家美术馆

致力于赋予颜色独立性。在意大利，马里内蒂（Marinetti）创立了未来主义（Futurism），这是一场为视觉世界注入动感能量的激烈运动。他的第一个宣言在 1909 年 2 月的巴黎被发表。

1909 年，慕尼黑新艺术家协会成立。之后青骑士社从中诞生，其思想领袖是康定斯基（Kandisky）和威若肯（Werefkin）。1910 年未来主义画家发表了他们的第一则宣言。1912 年初，未来主义画家的一次巡回展在巴黎开幕，它在几乎所有西

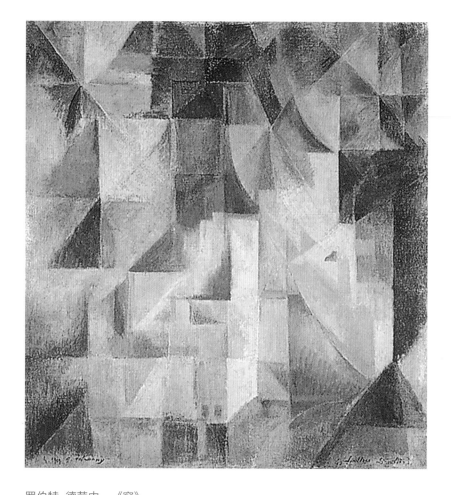

罗伯特·德劳内，《窗》

1912 年，92cm×86cm，布面油画
芝加哥，诺顿·G. 诺依曼家族收藏

方国家里都引发了爆炸性绘画风格的雪崩式涌现。

1910 年左右，有好几个国家的艺术家都开始投入纯粹非具象艺术的创作，他们是独立创作的，却几乎也是同时行动的。在德国的康定斯基、在法国的库普卡（Kupka）、荷兰的蒙德里安（Mondrian）、俄国的马列维奇（Malevich），以及美国的阿瑟·德夫（Arthur Dove）是这些艺术家中最有影响力的人物。纯粹非具象艺术源自康定斯基关于"伟大精神时代"的构想。人们会在库普卡、蒙德里安、马列维奇和乔治·范顿格鲁（George Vantongerloo）那里找到具体艺术（concrete art）的起源。"具体艺术"这个词语是提奥·凡·杜斯堡(Theo van Doesburg)在 1930 年发表的《具体艺术宣言》里提出的。他建议用"具体"这个词语来指代那种建立在形体和颜色的纯粹关系上的艺术。

尽管艺术家们关心的是如何布局非指代性的形体和颜色，许多艺术家也承认，是哲学和精神性的思考激发了他们的艺术创作。20 世纪没有什么艺术运动像抽象艺术（也被称为具体艺术、非再现艺术、构成艺术或非具象艺术）这样改变了我们的知觉和可见的世界。

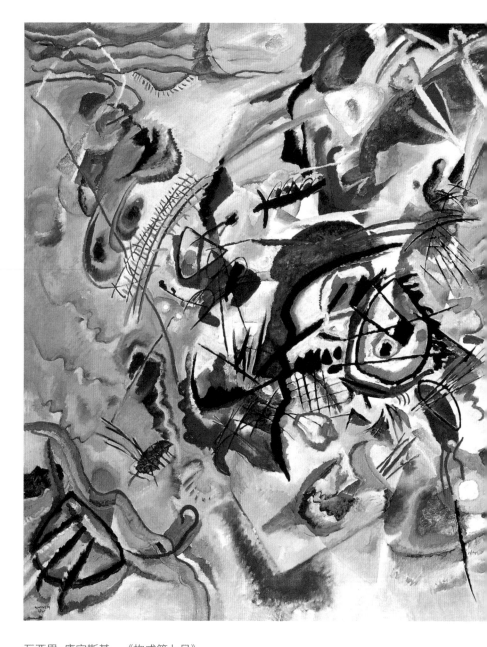

瓦西里·康定斯基，《构成第七号》

1913 年，200cm×300cm，布面油画

莫斯科，国立特列季亚科夫画廊

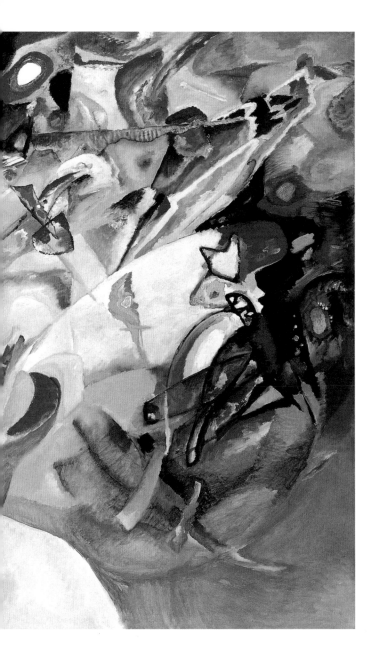

俄国先锋派
——东西方的交流

The Russian Avant-Garde - Exchange between East and West

ABSTRACT
ART

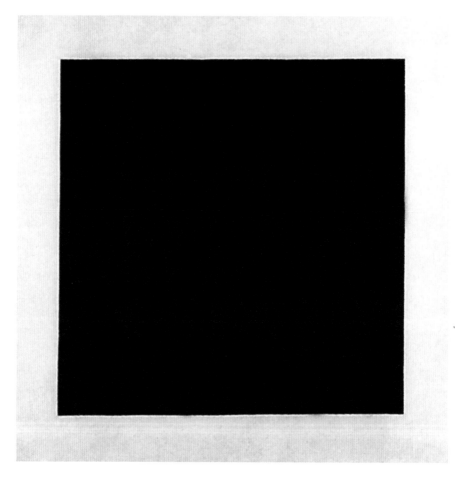

卡济米尔·马列维奇，《白色背景上的黑方块》

1913 年，106.2cm×106.5cm，布面油画
圣彼得堡，俄罗斯国家博物馆

俄国先锋派运动是 20 世纪令人惊讶和富有创造性的艺术运动之一。在很短的时间内，莫斯科和列宁格勒爆发了一场相当集中且多样化的创造革新运动。在 18 世纪末，俄国对法德等西方国家开放。20 世纪最初的 20 年，东西方在思想和艺术领域的积极交流促成了一个高水准的创新和互惠的艺术场景。物理、科技、医药和心理领域的新发现，是革新运动和艺术活动探索的基础。东方和西方的先锋派紧密联系并相互启发。如果没有库普卡或者康定斯基等人的开拓，人们无法想象西方非再现性艺术的存在。

如果没有至上主义和东方构成主义，荷兰风格派的出现也是无法想象的。许多在西方很成功的移民，其根基却在东方，这其中就包括罗马尼亚人布朗库西（Brancusi），还有俄国的夏加尔（Chagall）。

俄国人主要被吸引到了法国和德国。康定斯基，如同雅弗林斯基（Jawlensky）、威若肯一样，在 1896 年前往慕尼黑，并且经常回到俄国。莱昂·巴克斯特（Léon Bakst）、夏加尔、佩夫斯纳（Pevsner）和埃尔·利西茨基（El Lissitzky）于 1910 年至 1914 年期间生活和工作于法国和德国。阿契本科（Archipenko）和萨瓦奇（Survage）在 1908 年前往巴黎，扎德金（Zadkine）和利普契兹（Lipchitz）一年后也前往那里。

随着 1914 年第一次世界大战的爆发，他们将其经历带回了祖国俄罗斯。米哈伊尔·拉里昂诺夫（Mikhail Larionov）和娜塔莉亚·冈察洛娃（Natalia Gontcharova）则是从俄国去了西欧，于 1917 年定居巴黎。

1905 年至 20 世纪 20 年代期间，俄国艺术受到创造力和思维活力的驱动，以非同寻常的多种方式向前发展。新原始主义（Neo-Primitivism）、立体未来主义（Cubo-Futurism）、抽象表现主义（Abstract Expressionism）、辐射主义（Rayonism）、至上主义（Suprematism）和构成主义（Constructivism）沿着这条路，一直通向分析艺术（Analytic Art）。就绘画而言，在这一活跃的时期，最杰出的代表为冈察洛娃、康定斯基、拉里昂诺夫、马列维奇、马秋申（Matyuchin）和利西茨基。

20 世纪 20 年代至 30 年代的俄国先锋派艺术中诞生了几个主要的艺术流派，在马列维奇和马秋申等带领者的独特原则的基础上，许多艺术家创作出了他们的作品。库兹玛·彼得罗夫－沃德金（Kuzma Petrov-Vodkin）及其学生的作品形成了 20 世纪 20 年代至 30 年代苏联艺术的一个高峰。在关于超越视觉吸引力和重力的论文中，马列维奇试图表达将他们联合在一起的新的"理解空间"的伟大原则。拉里

帕维尔·菲洛诺夫，《脸》

1940 年，64cm×56cm ，布面油画
圣彼得堡，俄罗斯国家博物馆

冈察洛娃，《收获》

1911 年，92cm×99cm ，布面油画
鄂木斯克，鄂木斯克艺术博物馆

昂诺夫的辐射主义、康定斯基的抽象艺术、马列维奇的至上主义，以及菲洛诺夫（Filonov）的分析法则虽然各不相同，却都建立在超越"引人入胜"这一原则的基础上，其作品中出现的结构指的是一个更具有普遍意义的世界，而不是一个由"引人入胜"原则统治的世界。

希楚金（Shchukin）在 1914 年将他的当代艺术收藏向莫斯科的公众开放。这一有关法国先锋派的收藏对革命前的俄国艺术发展的重要意义，可以通过之后成为立体－未来主义画家的大卫·布尔柳克（David Burliuk）的话来衡量。他在一封寄给圣彼得堡的朋友的信中写道："在莫斯科，我们常常观赏希楚金和莫罗佐夫（Morozov）的法国收藏。要是我没有看过这些作品，我就不敢开始创作。我们到家已经三天了。所有旧东西都被扔进了垃圾堆里，要再次从头开始是困难的，也是令人振奋的。"

保罗·高更（Paul Gauguin）的独特系列绘画如同原来的俄式圣像屏那样，被密集地摆放在一起（就像一条雕带一般），在希楚金的餐厅中展出。位于中间的是作品《水果丰收》，是他在塔希提时期的最后阶段创作的。冈察洛娃被其深深地打动，以她的四联画《水果丰收》回应着高更。

她描绘了一个同样具有异域风情的日常景象，但其表现的

是俄罗斯民俗主题，她将俄国农民简单的日常生活带到了塔希提，塔希提就像她的天堂——那里就像一个国度。俄国和法国之间的艺术联系从来没有这样紧密。1908 年的传奇系列作品《金羊毛》（*Golden Fleece*），以相同名称的期刊名命名，就反映了这一现实。该系列展出的作品共有282 幅，其中有三分之二来自巴黎。许多俄国艺术家第一次见到塞尚、德加（Degas）、高更、凡·高（Van Gogh）、雷诺阿（Renoir）、毕沙罗（Pissaro）和那比派（Nabis）的画家，如勃纳尔（Bonnard）、丹尼斯（Denis）、维亚尔（Vuillard）、塞律西埃（Serusier）以及点彩派画家的作品。最令俄国艺术家感到印象深刻的是野兽派，如德朗（Derain）、马尔凯（Marquet）、马蒂斯和凡·东根（van Dongen）的作品。这场展览对发展中的俄国先锋派的影响无论怎样高估都不过分。

最终，有两个独特的组织形成了，在圣彼得堡，是青年联盟(Union of Youth)；在莫斯科，是由拉里昂诺夫和冈察洛娃领导的"钻石的杰克（Jack of Diamonds）联盟"。它们的地位在 1911 年被"驴尾巴（Donkey's Tail）社团"代替。塔特林（Tatlin）和马列维奇的作品和他们一起展出，并且在 1913 年，他们的作品由"目标"（Target）这个组织展出。在第一次世界大战前的莫斯科艺术舞台上，拉里昂诺夫和

拉里昂诺夫，《辐射主义》

1912 年至 1913 年，52.5cm×78.5cm，布面油画
乌法，巴斯克吉尔斯基博物馆

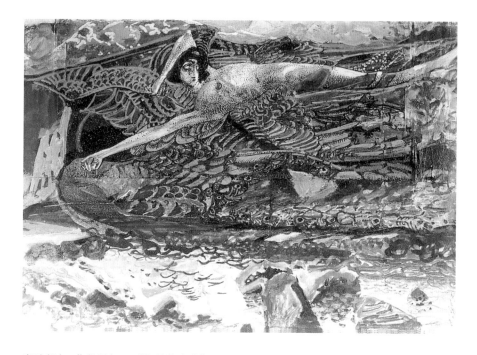

米哈伊尔·弗鲁贝尔，《堕落的魔鬼》

1901 年，21cm×30cm ，水彩，纸本水粉画
莫斯科，普希金美术博物馆绘画部

他的妻子冈察洛娃的活动具有重要的意义。在第一次世界
大战之前，两人都在国外参加了许多展览，例如，1912 年
和青骑士社团在慕尼黑的展览，以及在柏林的第一届德国
秋季沙龙展。为了加入佳吉列夫（Diaghilev）的芭蕾舞剧，
拉里昂诺夫于 1914 年在巴黎游历了更长时间。他和冈察洛
娃一起在巴黎举办展览，并且为展览手册撰写了序言。

意大利未来主义也为俄国人的精神生活贡献了重要的观念。短暂存在的立体-未来主义，也是拉里昂诺夫和冈察洛娃、亚历山德拉·埃克斯特（Aleksandra Ekster）、大卫·布尔柳克（David Burliuk）、柳博芙·波波娃（Lyubov Popova）和马列维奇从属的群体，它将未来主义的绘画观和俄国新原始主义的观点结合起来，从中发展出了几乎不带有物体的辐射主义风格。在圣彼得堡，未来主义者与马秋申和埃琳娜·古罗（Elena Guro）相遇。并且，布尔柳克兄弟、康定斯基、马列维奇、弗拉基米尔·马雅可夫斯基（Vladimir Mayakovsky）和奥尔加·罗赞诺娃（Olga Rozanova）也参与其中。

辐射主义

从1912年至1913年，俄国先锋派发展出了强烈的地域风格，并且越发意识到本国的力量和价值。拉里昂诺夫和冈察洛娃一起创立了辐射主义，即抽象艺术的一个早期分支。凭借此风格，他们主要致力于将自己和意大利未来主义区分开来。在写于1912年、发表于1913年的《辐射主义宣言》中，他们公开赞扬国家主义。

辐射主义融合了当时的欧洲潮流，它将立体主义和未来主义结合起来，同时也将绘画表面碎片化、能量化了。它还融合了俄耳甫斯主义，通过色彩对比实现了光的动态特点。对于拉里昂诺夫来说，辐射主义意味着绘画主题的消解。他谈到了有关光的物质性的科学研究。通过一束光线，以及三棱镜中光的折射，他将这种研究成果体现在绘画之中。描绘一个物体对他来说不具有任何意义。他的关注点只在于描绘所有事物辐射能量的现象。他将形体和颜色视为自主性的元素。在《辐射主义宣言》中，拉里昂诺夫谈道：

"艺术家将他的表达欲望放在表现事物的光线上面。这样的绘画并不是关于时空的绘画；而是让感官体验喷涌而出，从而使我们感受到第四个维度。"

《辐射主义宣言》对至上主义有一定的启发，正如马列维奇所说的那样：我们的辐射主义风格将会永存，它不依赖从属于现实的形状，只依照着艺术法则而发展。它关注自身，其空间形体来自不同物体所反射的有趣光线；并且，它取决于艺术家自己决定的形状。拉里昂诺夫在 1906 年的伦敦之行后，透纳（Turner）的水彩画给他留下了深刻的印象，他开始迷恋非具象绘画。现在，随着辐射主义的诞生，他可以实现自己的想法了。

马秋申和马列维奇

作为一个画家和音乐家，马秋申被视为俄国先锋派的领袖人物，对于更年轻的一代艺术家来说，也是一个有影响力的人物。他是一个专业的音乐家、画家和知识分子。在1903年至1905年期间，他在研究四重奏。同时，还对科学和哲学感兴趣。马列维奇和马秋申之间的通信清楚地显示，正是马秋申在很长一段时间里将哲学理论中的收获，例如，别尔嘉耶夫、费奥多罗夫、伯格森的思想，中世纪神秘哲学和古印度哲学传递给马列维奇。两个艺术家保持着终身的友谊。在两人之中，马秋申更加贴近自然，他认为绘画元素应该像自然界中的事物和有机世界中的生物一样。

为了从直觉上理解和预知未知事物和超自然现象，马列维奇展开了一系列活动。

1913年，马列维奇和马秋申共同合作完成歌剧《战胜太阳》（ *Victory over the Sun* ）。这一作品是20世纪艺术发展过程中的一座里程碑。马列维奇设计服装和道具，诗人库雪宁克 （Kroutchenykh）撰写剧本，维列米尔·赫列勃尼科夫（Velemir Khlebnikov）撰写序幕。马秋申的创作具有未来主义倾向，其中包含了不和谐音、出人意料的间隔跳跃音、飞机噪声、大炮声音和机器的声音，这启发了马列维奇发

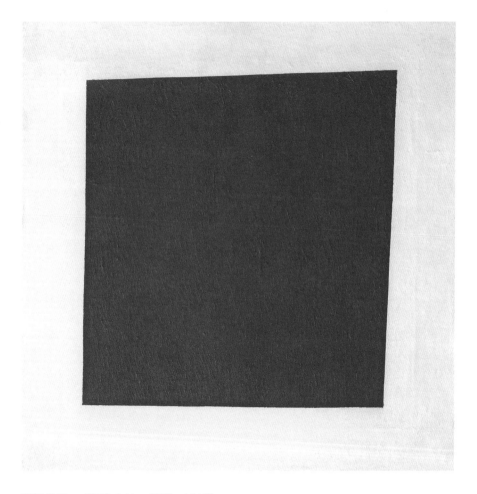

马列维奇，《红色方块，母题：1915》

1916 年至 1917 年，53cm×53cm，布面油画
圣彼得堡，俄罗斯国家博物馆

展出至上主义。这一歌剧是一个完整演出中的初次尝试，是后来一些创新活动的先驱。在歌剧的两幕之间，马列维奇绘制了他的第一张《黑方块》。

从 1912 年到 1913 年，马列维奇的作品越来越抽象。塞尚的目标——将所有物体几何化——将他引向越来越抽象的形状，这些形状以三维的方式组织空间。马列维奇在这些绘画中将立体主义和未来主义有力地结合在一起。他成功地将各种形体进行分割，并赋予它们能量；并且，像马蒂斯一样，他成功地解放了色彩。

莱热则是在同时期的巴黎成功地表现了形体。1912 年，人们就立体主义和未来主义谁更具有优势展开了一场激烈的争论。莱热和马列维奇以他们各自的方式解决了这个问题。他们似乎是通过管状元素构建绘画的，他们将这些管子融合起来，以此创造出了强烈的动感。他们还为颜色加上了金属元素，由此强调机械性。

在接下来的几年，马列维奇更加贴近于"纯粹绘画"的高级意识。这当然是受到了别尔嘉耶夫理论的鼓舞，别尔嘉耶夫从 1917 年开始在莫斯科任教，在那里建立了宗教哲学学院。他有关相对论、人类和宇宙的平衡体系的精神教导使得马列维奇相信，他可以创造出完美的至上主义的形状，不受拘束。

马秋申，《进入太空》

1919 年， 124cm×168cm ， 布面油画
圣彼得堡，俄罗斯国家博物馆

纯粹绘画：至上主义

马列维奇是抽象绘画的领袖。他建立了至上主义，并为构成主义做好了铺垫（他本人反对至上主义）。他主要是从法国和德国的表现主义、立体主义和未来主义那里获得理论支撑的。1915年12月，在圣彼得堡举办的"最后的未来主义展览0.10"上，他展出了作品《白色背景上的黑方块》。

《白色背景上的黑方块》成为现代主义艺术的标志，抽象艺术的一个关键作品。它没有自身之外的其他含义。它没有含义。它就是它自己。

马列维奇创造出"至上主义"一词，意味着"没有主题的整体性"，或者"新现实主义绘画"。马列维奇在1915年发表了《至上主义宣言》。其中他抛弃了所有之前的艺术观点。他认为对抽象的知觉高于对形状的知觉。在没有色彩的平面上，一个方块、一个圆圈、一个三角形或者一个十字架"就其本质而言不再是一幅强加的绘画"。他的几何元素被限制在最简洁的范围内，并且不会和现实产生联系。因此，他在19世纪和20世纪之交就已经构想出了20世纪70年代那些对于观

念艺术、美国极简主义和许多当代艺术家来说具有根本意义的概念。佩夫斯纳和加博（Gabo）兄弟也在其 20 年代发表的宣言中公开表达了对新"抽象"雕塑的认可，他们将这则宣言命名为《现实主义宣言》。

1917 年十月革命之后，马列维奇在莫斯科的国家艺术学校任教。从 1919 年开始，他参与了维特伯斯克现代教育研究中心的创办。但是，在 1921 年，由于政治原因，马列维奇被解除一切公开职务；但是他被允许前往西方。他在 1927 年 3 月去了波兰，在那里，他不仅受到了热烈的欢迎，还举办了一场展览。3 月底，他前往柏林，随后去了包豪斯。在包豪斯，瓦尔特·格罗皮乌斯（Walter Gropius）、密斯·凡·德·罗（Mies van der Rohe）、汉内斯·迈尔（Hannes Meyer）、拉兹洛·莫霍伊 - 纳吉（Lázló Moholy-Nagy）和康定斯基非常高兴地接待了他，并对他充满敬意。他们出版了他的作品，将其命名为《抽象世界》。

马列维奇晚期的一幅重要作品是他的《自画像》（Self-Protrait）。该作品创作于 1933 年，其中他的动作和衣着打扮都像一个改革家。当马列维奇在 1935 年去世时，俄罗斯博物馆获得了其工作室中的大部分作品，但没有展出马列维奇的任何作品。

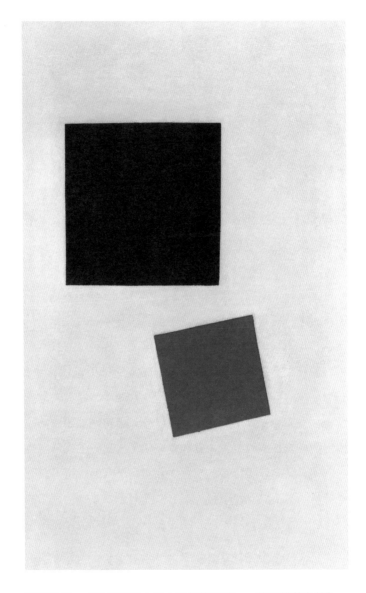

马列维奇，《绘画现实主义之背包的男孩——第四维的色块》
1915 年，71.1cm×44.4cm，布面油画
纽约，纽约现代艺术博物馆

构成主义

构成主义对整个艺术世界产生了强烈的影响。它的根基在革命前的俄国。它借用了科技和自然科学的成果，并且让工程和工业中的最新发明引导着其发展方向。"艺术已死——塔特林的工艺美术万岁"这句话所指的就是构成主义卓越的领导人塔特林的作品。在其事业早期，塔特林是一名画家，如同其他俄国艺术家一样，他吸收了法国绘画的新成果。塔特林 1910 年之后的作品，显示出其受到希楚金藏品的影响。塔特林创作于 1913 年的《裸女》（*Female Nude*）借鉴了 1908 年至 1909 年的《坐着的裸女》（*Sitting Female Nude*）。在其艺术生涯的发展过程中，塔特林背离了立体 - 未来主义在画面上显示出的三维特性。1913 年，他继续将毕加索的空间拼贴和由玻璃、木头和金属所组成的三维"结构"组合在一起。他发明了三维的飞行器"列塔特林"（Letatlin）。因此，人们也可以认为他为之后的行为艺术做了铺垫。

毕加索是 20 世纪艺术家中的天才人物。没有哪个艺术家像他那样，为 20 世纪几乎所有的艺术运动都带来了重要的贡献和革新。他探索未知领域，并且一次次地创造出令人惊讶的杰作。

在构成主义中，纯粹的理性和客观性是指导原则。塔特林成为以往所有先锋派运动的反对者；他的表达方式正适合于新生事物和一个被技术和自然科学所统治的世界。塔特林抹平了各个艺术流派之间的界线，这是新艺术运动曾经试图去做的，也是未来主义只能在理论上做到的。技术和实用性占据了绝对的优势地位。之前追随至上主义的艺术家，如伊凡·科里恩（Ivan Kliun）、柳博芙·波波娃和瓦尔瓦拉·斯捷潘诺娃（Varvara Stepanova）被吸引到这种艺术形式上来，人们把至上主义艺术设想为各种艺术的综合体。

埃尔·利西茨基当时作为莫斯科国家高级艺术和技术工作室建筑部门的主管，意识到了科技带来的影响。他在 1919 年创作了第一批构成主义作品。他称呼它们为 "Prouns"，这个词来自俄语 "Pro Unovis"，意思是对艺术的复兴。"我创立 Prouns，将它作为一个从绘画到雕塑的中转站……它建立在由线条、平面、体块所组成的空间上，建立在它们相互之间的关系和比例之上。" 利西茨基认为，绘画的结构应该依照建筑法则创作。各种形状应该被描绘出来，然后转移到画布上。之后，构成主义者在 1921 年组成了一个艺术家群体，罗琴科则创造出 "构成主义" 一词。

塔特林，《裸女》

1910 年至 1914 年，104.5cm×130.5cm，布面油画
圣彼得堡，俄罗斯国家博物馆

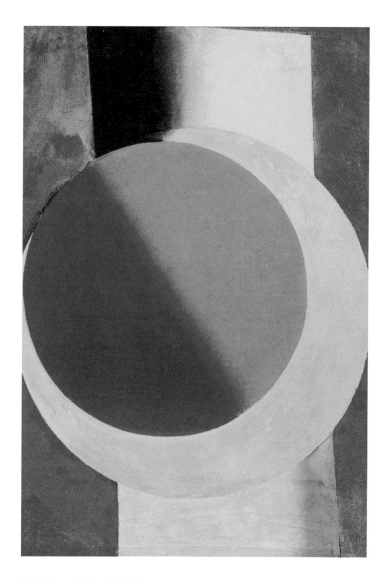

罗琴科，《红色和黄色》

约 1918 年，90cm×62cm，布面油画

圣彼得堡，俄罗斯国家博物馆

©2007，纽约罗琴科基金会／VAGA 授权

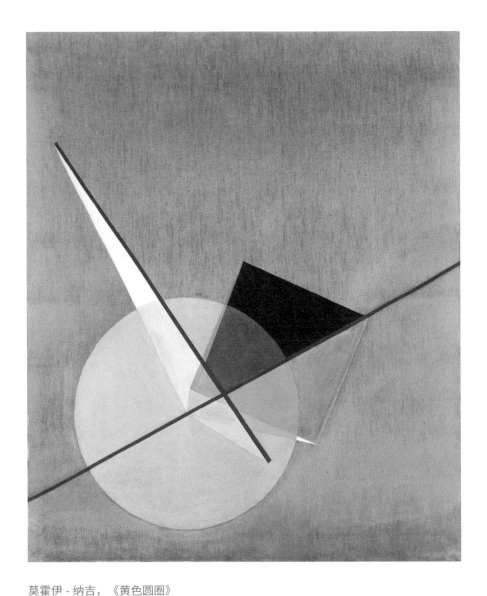

莫霍伊 - 纳吉，《黄色圆圈》

1921 年，135cm×114.3cm，布面油画

纽约，现代艺术博物馆

不久之后，列宁宣布实施新经济政策，只允许艺术作为教育大众的手段。这迫使构成主义者们正式撤退到工艺美术领域。在这种环境下，利西茨基仍然能够在苏联国内外组织展览，并且以这种方式让许多构成主义画家，如亚历山大·德雷文（Aleksandr Drevin）、柳博芙·波波娃、尤里·安内科夫（Yury Annenkov）和罗琴科为人们所熟知。第一场展览于1922年的12月在柏林的范迪曼画廊举办。600余幅构成主义作品让在场的观众兴奋不已，主要是因为类似的构成主义风格已经在波兰、匈牙利和德国发展起来。

在匈牙利，亚历山大·波特尼伊克（Alexander Bortnyik）、约斯·卡萨克（Lajos Kassák）、拉斯洛·佩里（László Péri）和莫霍伊－纳吉发展出了构成主义绘画理念。在德国，卡尔·彼得（Karl Peter）、霍尔·沃特·德克赛（Rohl Walter Dexel）、沃纳·格雷夫（Werner Graeff）、埃里希·布赫霍兹（Erich Buchholz）、卡尔·布克斯特（Carl Buchheister）、弗雷德里希·沃尔登堡-葛德渥特（Friedrich Vordemberge-Gildewart）也在从事构成主义创作。汉斯·里希特（Hans Richter）和维京·埃格琳（Viking Eggeling）将构成主义的理念转移到抽象电影之中。1924年，亨利克·伯利维（Henryk Berlewi）、亨利克·斯塔泽夫斯基（Henryk Stazewski）和弗拉迪斯瓦夫·斯特泽

敏斯基（Wladislaw Strzeminski）在波兰建立了构成主义团体 BLOK。意大利人路易吉·维罗内西（Luigi Veronesi）、比利时人维克托·塞尔夫兰克克斯（Victor Servranckx）和菲利克斯·德·柏埃克（Félix de Boeck）将利西茨基视为榜样。

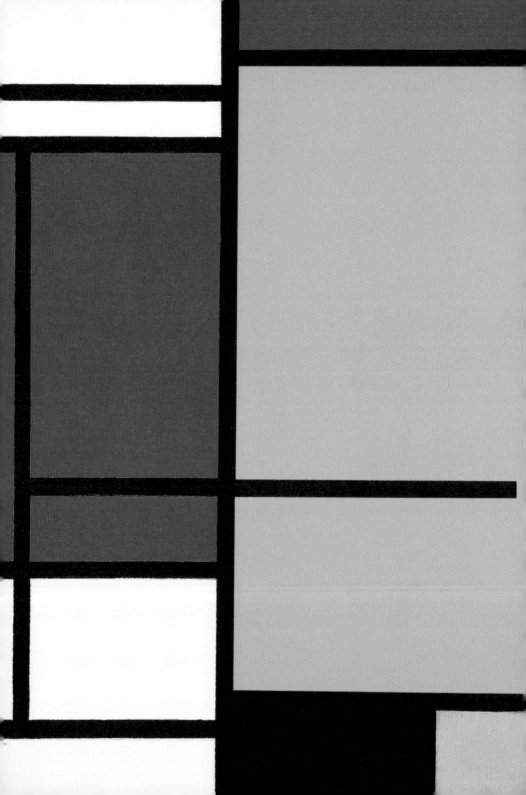

风格派
——绘画表面的统一

De Stijl:
The Uniformity of the
Painting Surface

ABSTRACT
ART

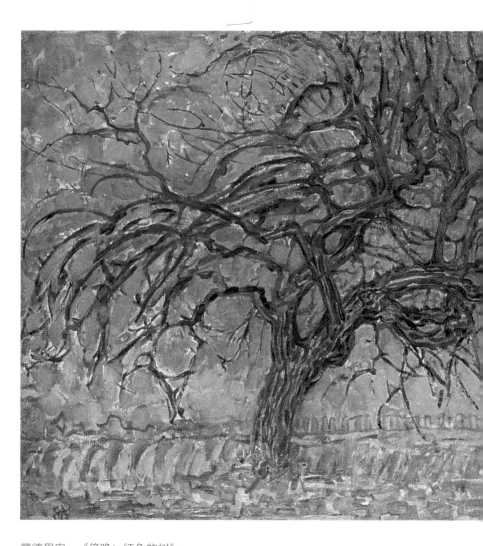

蒙德里安，《傍晚：红色的树》

1908 年至 1910 年，70cm×99cm，布面油画

海牙，海牙市立博物馆

风格派（De Stijl）在荷兰对应着俄国的构成主义，它致力于展现普遍性和无限性。但是，它的理论基础是荷兰神智学家凡·舒恩美克(van Schoenmaeker) 所提出的宇宙数学结构理论，它不像构成主义那样包含对技术的思考。风格派与构成主义一样，都与宇宙展开着对话，它只是没有技术上的视野。它是朝着哲学和人智学的方向发展的。正如下面这段话所示：

两种对立的力量创造了我们的地球和世间万物。地球在水平线的能量源自绕日旋转，地球上各种光线的垂直运动源自日心。

舒恩美克的教义为风格派奠定了美学和艺术基础，这一流派的领袖人物是皮特·蒙德里安（Piet Mondrian）。他在巴黎了解到综合立体主义（Synthetic Cubism），被其绘画准则的逻辑深深打动。之后不久，在 1913 年，蒙德里安创作出了主要包含垂直线和水平线的绘画。

阿波利奈尔为其赋予抽象立体主义之名，它构成了风格派的基础。第一次世界大战期间，蒙德里安回到家乡，在那里找到了志同道合的一

群人：画家巴特·范·德·莱克（Bart van der Leck）、特奥·凡·杜斯伯格（Theo van Doesburg），还有来自匈牙利的维尔莫斯·胡札（Vilmos Huszar），来自比利时的画家、雕塑家乔治·范顿格鲁（Georges Vantongerloo），建筑师奥德（Oud）、范特·霍夫（van't Hoff）和简·威尔斯（Jan Wils），以及诗人安东尼·科克（Antonie Kok）。他们组建了风格派这个艺术家群体，并在 1917 年创办同名杂志，这本杂志一直延续到 1931 年。1925 年，凯撒·多米拉（Cesar Domela）和弗里德里希·翁德伯-吉德温特（Friedrich Vordemberge-Gildewart）加入。在这场运动中，最为突出的建筑师是格里特·托马斯·里特维尔德（Gerit Thomas Rietveld），他在风格派的影响下革新了建筑和设计。风格派的第一则宣言出现在 1918 年 11 月："这里同时存在着旧的时间意识和新的时间意识。旧意识集中在个体性上；新意识集中在普遍性上。"杜斯伯格在 1923 年解释道："我们的艺术既不是无产阶级的，也不是资产阶级的；它所关心和影响的是整个文化领域。"

蒙德里安将他在绘画中运用的形式限制在简单的几何形体上，例如直线和三角形。凭借对三原色以及"无彩色"黑色、灰色和白色的运用，他将绘画表面划分为不均等的格子体系。通过这些有限的形式素材，他希望创造出一种不对称

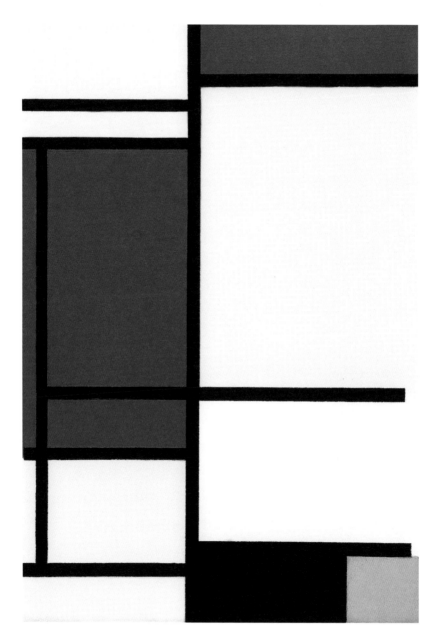

蒙德里安，《构成 1 号》

1921 年，76cm×52.4cm ，布面油画
海牙，海牙市立博物馆

的平衡，从而打破以往那种僵硬、死板的对称体系。20世纪20年代的"新建筑"（New Building）、排版工艺和商业美术就采用了这些理念。风格派的一些新观点被包豪斯挪用。风格派群体在1925年解体。杜斯伯格之后迅速在巴黎建立了抽象创作协会，之后它成为许多德国和东欧移民的避难所。

自从1911年初次在巴黎见到立体主义的作品，蒙德里安就对其着迷。立体主义中最基本的元素：黑色线条，让蒙德里安念念不忘。1912年，他就在绘画中描绘格栅一样的线条，其有着类似于教堂窗户上的铅柱效果。著名的"树"系列绘画也被创作出来。他用越来越抽象的方式一遍遍地画树，直到能用一种简明的方式当作树的象征。他的研究让他在1915年创作出只包含垂直线和水平线的绘画。这种绘画令人惊讶和新鲜的地方，在于画布表面均匀地分布着象征符号。可辨识的中心消失了。现在，他可以在画布上绘制一个抽象的网络，并且按他所想，在这一系列线条之外再铺设类似的表面。绘画的统一性被找到了，它达到了完全的自主。蒙德里安寻求的是绘画的静止力量。1918年，他第一次在一幅纯粹的窗画（screen painting）中找到答案。

20世纪20年代初，他创作了一系列杰作。这些绘画以其

巨大的红色、蓝色或黄色的表面，传达出一种上升的、扩张的暗示力量，其黑色网格也透露出活力。除了这些作品，他还创作了一些画面中心空无一物的作品，由此达到一种潜在的辐射力。20 世纪 30 年代末期，包罗万象的窗画再次声名卓著起来，艺术家在上面实验性地施展了克制的巧合。在纽约，他找到了帮助他创作素描的另一种物件，即胶条。通过它，蒙德里安得以更加快速地作画，随机布局、转换和重组。他现在可以避免修正和费时的重绘了。

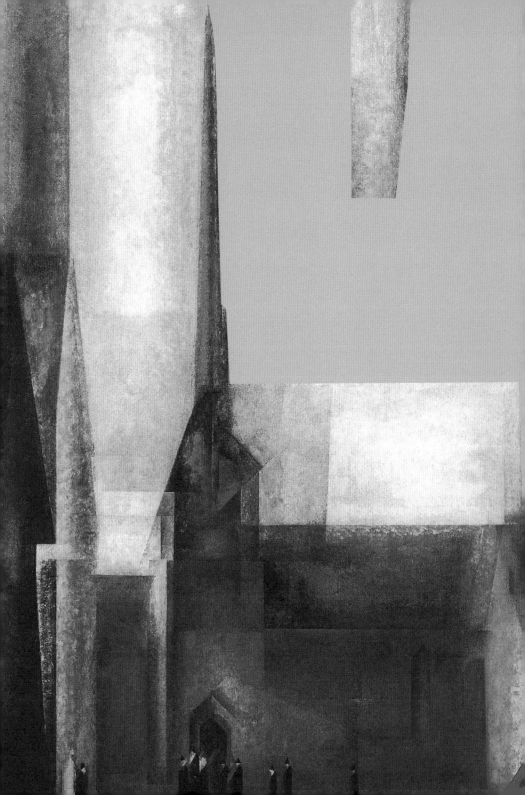

包豪斯

The Bauhaus

ABSTRACT
ART

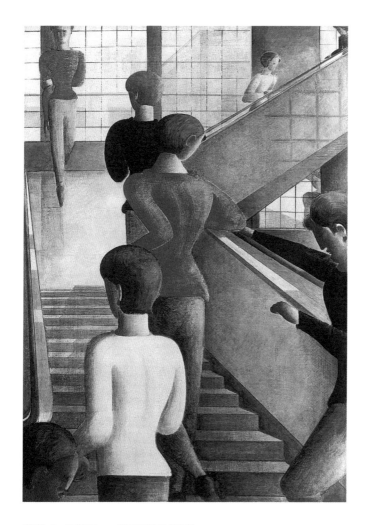

奥斯卡·施莱默，《包豪斯的楼梯》

1932 年，162.3cm×114.3cm，布面油画

纽约，现代艺术博物馆

1900 年左右，快速的技术进步和经济增长使得许多国家开始创办工艺联盟，这些联盟在建筑和手工艺领域寻求着更突出的形体平衡。

在包豪斯，工艺联盟提出了进一步发展的目标。中世纪的综合艺术门类的概念再度出现。建筑师瓦尔特·格罗皮乌斯于 1919 年在魏玛建立包豪斯。一些知名的艺术家被尊称为"大师"。在他们的领导下，工匠们尝试着探索有关形状、颜色、物质及其交互关系的基本观念。包豪斯希望服务于工业世界，致力于统一所有的手工业和艺术门类，让绘画、雕塑、贸易和应用艺术在工业生产中变得不可分割，让艺术家们走出贫民区，与手艺人和工业合作。格罗皮乌斯成功地为包豪斯觅得一些名声在外的艺术家。直到今天，这些人的光环都是这所学校声誉的基石。其中最突出的人物就是保罗·克利和瓦西里·康定斯基，他们在作坊内教授彩绘玻璃和壁画制作。利奥尼·费宁格（Lyonel Feininger）在印刷作坊工作；格哈德·马尔克斯（Gerhard Marcks）在陶瓷作坊工作；乔治·蒙克（Georg Muche）在织造作坊工作。奥斯卡·施莱默负责木制雕塑和石制雕塑。1923 年，随着罗塔·施赖尔（Lothar Schreyer）从舞台作坊离任，奥斯卡·施莱默也开始接手包豪斯的舞台作坊。约翰内斯·伊顿（Johannes Itten）、拉兹洛·莫霍伊－纳

吉以及约瑟夫·阿尔伯斯（Josef Albers）传授基本入门课程。

包豪斯在 1926 年由魏玛搬到德绍，并由此重建。之前约翰内斯·伊顿所强调的基本准则，即颜色和材料的质感，在这里失去重视，取而代之的是基本的设计。人们开始挖掘材料的动感和功能。

包豪斯的成员在试验过程中发表了各种各样的论文，例如约瑟夫·阿尔伯斯曾撰文探讨非功利的设计理论。人们会去实验现代材料的用途，以及它们的实用功能和美学价值。这些实验都是批量开展的，从而有利于工业的发展。

包豪斯追求独立、建构性的思维方式，除此之外，稻草、玻璃纸、墙纸、瓦楞纸板、报纸、金属丝网、签条、剃须刀片等不常见的材料也成为试验的对象。"思考是最便宜的消耗品"，这句话成为当时的口号。空间思考能力、新的视角、准确的观测，极度精确的结构感、物质感和平面感成为一系列创新，它们甚至一直延续到第二次世界大战之后的许多艺术流派之中。在 1933 年，包豪斯被纳粹关闭。

匈牙利人亚历山大·波特尼伊克在 1928 年创办了一个私人的平面艺术工作室，它被称为布达佩斯的包豪斯。在逃离纳粹统治之后，拉兹洛·莫霍伊－纳吉、密斯·凡·德·罗、

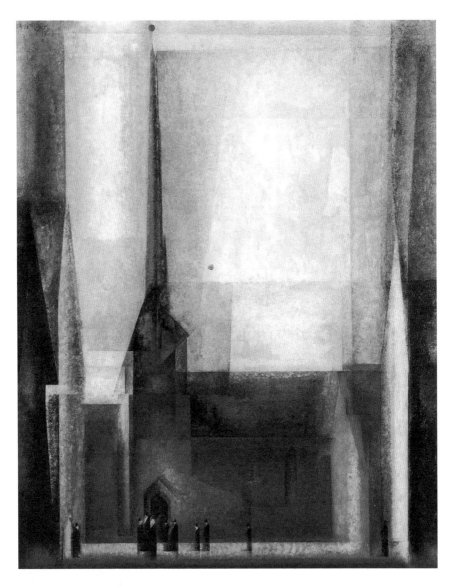

利奥尼·费宁格，《梅尔达第九号》

1926 年，108cm×80cm ，布面油画
埃森，福克旺博物馆

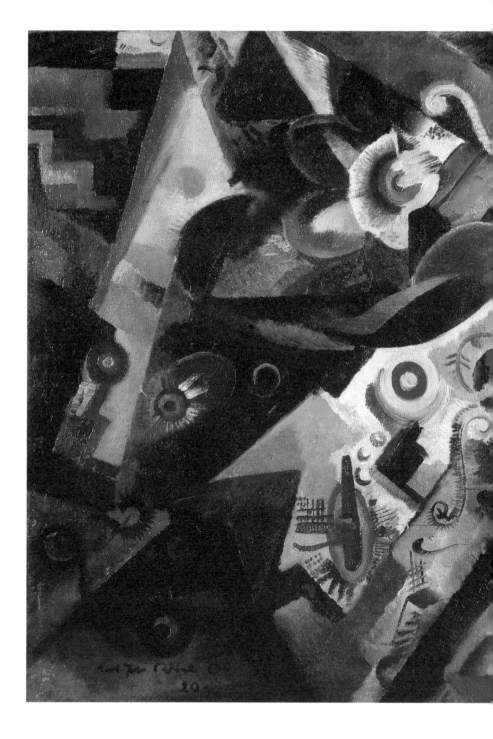

卡尔·皮特·罗尔，《光线中心构成》
1920 年

阿尔伯斯和费宁格在芝加哥建立了新包豪斯。在 20 世纪 50
年代至 60 年代，他们的观点影响了美国的色域绘画和硬边
绘画。

亚伯斯用方块使得简单的形状和颜色变得生动起来。方块
是最纯粹的形状，展示出简化的美学力量。方块以其形状
进而成为一种最大程度上的背景。不同颜色的重叠带来了
前所未有的透明性，以及引人入胜的颜色对话。亚伯斯选
择了嵌套式的方块，因此颜色呈现出"自由漂浮"的质感，
且和周围的颜色有着"明确的界线"，从而拥有了独立的
生命。1950 年，他开始大量创作《向方形致敬》（*Homage
to the Squares*）系列作品，有的是丝网印刷品，有的是挂毯。

1921 年，曾在匈牙利担任律师的拉兹洛·莫霍伊－纳吉在
杜塞尔多夫遇到埃尔·利西茨基。拉兹洛·莫霍伊－纳吉
创作了第一幅构成主义绘画，1922 年在维也纳发表的著作
《新艺术家》中，他表明了自己支持这种新艺术的立场。
他在包豪斯的工作从 1923 年持续到 1928 年，其意义深远。
莫霍伊－纳吉喜欢展开实验，在新领域寻找新方法。他还
像曼·雷（Man Ray）一样，喜欢研究黑影照片和蒙太奇照
片中的彩色光线。并且，如同加博和佩夫斯纳兄弟一样，
他也喜欢尝试活跃的空间模块。

瓦西里·康定斯基，《灰色和粉红色》

1924 年

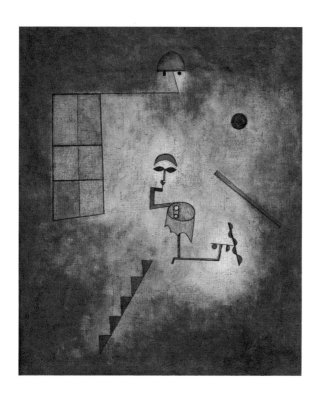

保罗·克利，《魔术，297》（又名《欧米加 7 号》）

1927 年，49.5cm×42.2cm，水彩和纸板油画
费城，费城艺术博物馆

奥斯卡·施莱默致力于寻求所有艺术门类的综合。在舞台
设计领域，他认为和谐就是人类灵魂的反映。人应该主宰
舞台上和画布上的所有事物。施莱默对舞蹈和戏剧的全神
贯注促使他提出了一种新的空间概念：空间不再仅仅是扩
张性的，它也具有了功能性，它成为生存的地方。在其绘
画中，施莱默绘制出了一种想象中的空间，并将它延伸为

一种形而上的概念。画面中的人物形象地反映出画家在绘画空间中对人类的提炼。各种形状的安排是自由的。其大小不一的尺寸暗示出一种动感和无尽的空间纵深感。"带着清晰的想象力……小心地、谨慎地",在绘画中探索着。他说:"成功让人激动,意愿和想象的巧妙汇聚同样也让人激动。"

费宁格对形状和建筑的构造充满着内在的动感。空间、时间和运动都可以被捕捉到其轮廓。在其早期作品中,形状和空间都被描绘成碎片式的样子,但却清晰、精确。他的作品蕴含着强大的势能,线条被一再弯曲,展现出棱角,绘画表面似乎被注入神秘的力量,晃动不停。站立的人物好像嵌入到某种神秘的力量场中,各种物体和建筑互相映衬。在这种环境下,震颤和振动变得显而易见;它们的轮廓与其内在运动产生了共鸣。那些现在、过去和想象出来的运动似乎被移植到其勾勒的形状中。

在包豪斯工作期间,费宁格的意象显得更加令人焦虑不安。他转向了清晰的棱镜结构,从而创作了明亮、透明的色块。他对建筑物的通透视野创造出一个几乎无形的世界,其中充满了开阔的各种空间和不真实感,类似玻璃的色域叠加在一起,互相嵌入。绘画中的场景被一束束水晶般的光线所覆盖。费宁格在 1937 年回到美国。

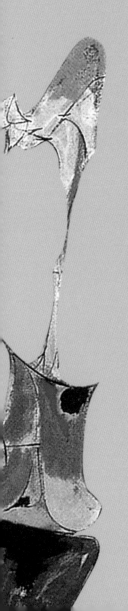

纽约
和抽象表现主义

New York
and Abstract
Expressionism

ABSTRACT
ART

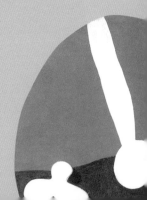

20 世纪 40 年代，美国艺术以惊人的活力和毅力取得世界领先地位。画商、艺术家、收藏家和博物馆开始更加关注美国艺术界发生的革新运动。纽约成为一个繁荣的艺术之都，画廊、艺术学校和报纸杂志不断涌现。艺术家们有很多可以会面的地方。1943 年，佩吉·古根海姆，即所罗门·古根海姆的侄女开办了她的第一个展览场所，即 "20 世纪的艺术" 画廊。在那时，纽约只有为数不多的几个画廊。20 世纪 50 年代初期，只有 30 所画廊，到了 1960 年就有了 300 所。对于前卫艺术家们来说，最重要的私人艺术学校和最常去的地方，就是画家汉斯·霍夫曼（Hans Hofmann，他于 1933 年从德国移民到美国）开办的学校；另外还有一所名为 "艺术家主题" 的学校，在这里，大卫·海尔（David Hare）、马克·罗斯科（Mark Rothko）、克利福德·斯蒂尔（Clifford Still）、威廉·巴齐奥蒂（William Baziotes）和罗伯特·马瑟韦尔（Robert Motherwell）于 1948 年相遇。1949 年至 20 世纪 50 年代中期，也许最有名的艺术家聚集地就是第八街俱乐部（the Eighth Street Club）了，它的建立者有查尔斯·伊根（Charles Egan）、弗朗兹·克兰（Franz Kline）、威廉·德·库宁和艾德·莱因哈特（Ad Reinhardt）。许多抽象表现主义艺术家都是移民，如威廉·德·库宁、阿希尔·戈尔基（Arshile Gorky）、约翰·格

雷厄姆（John Graham）以及汉斯·霍夫曼。

在 20 世纪 40 年代和 50 年代的美国，新一代美国艺术家开始走向成熟，其大胆的视野和新的视觉语言让他们成为当时艺术界的领袖。抽象表现主义这个词语早在 1919 年就出现在杂志《风暴》（*Der Sturm*）上，作者为阿尔弗雷德·巴尔（Alfred Barr）。1946 年，艺术批评家罗伯特·科茨（Robert Coates）在采访纽约的汉斯·霍夫曼个展时又用到了这个词语，它囊括了众多艺术家风格迥异的作品，例如，马克·托贝（Mark Tobey）使人们想起东亚毛笔书法，威廉·德·库宁用剧烈动作涂抹色彩，波洛克创作了狂热的行为绘画，还有马克·罗斯科以及巴内特·纽曼（Barnett Newman）的冥想空间。从总体上看，画家威廉·巴齐奥蒂、理查德·迪本科恩（Richard Diebenkorn）、山姆·弗朗西斯（Sam Francis）、海伦·弗兰肯瑟勒（Helen Frankenthaler）、阿希尔·戈尔基、阿道夫·戈特列布（Adolph Gottlieb）、菲利普·加斯顿（Phillip Guston）、汉斯·霍夫曼、弗朗兹·克兰、李·克拉斯纳（Lee Kranser）、琼·米歇尔（Joan Mitchell）、罗伯特·马瑟韦尔、理查德·波西-达特（Richard Pousette-Dart）、艾德·莱因哈特、西奥多·斯塔莫斯（Theodoros Stamos）、大卫·史密斯（David Smith）、克利福德·斯蒂尔和布拉德利·沃克·汤姆林

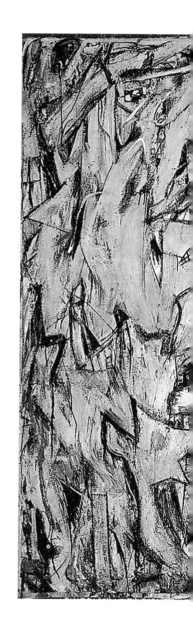

威廉·德·库宁，《挖掘》

1950 年，205.7cm×254.6cm，布面油画

1952 年 1 月，致谢弗兰克·G. 洛根夫妇，致谢小埃德加·J. 考夫曼和小诺亚·戈德斯基夫妇的基金会

芝加哥，芝加哥艺术学院

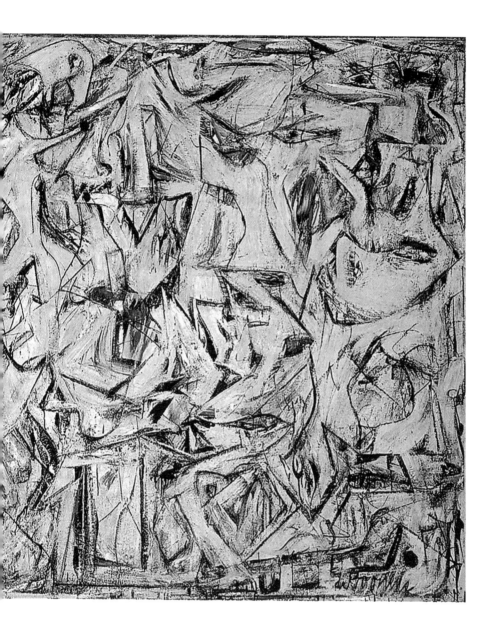

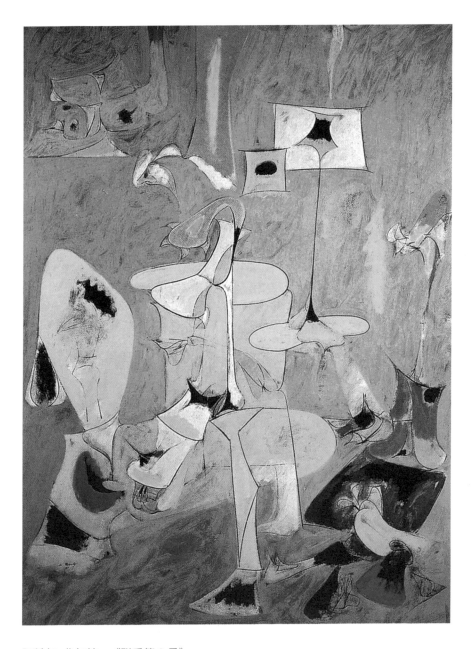

阿希尔·戈尔基，《联系第 2 号》

1947 年，128.9cm×96.5cm，布面油画

纽约，惠特尼美国艺术博物馆

（Bradley Walker Tomlin）也都被算作抽象表现主义艺术家，但是他们的风格如此不同，将它们放在一起，就无法解释其视觉语言中的不同方面。他们拥有的共同点，就是在经历了第二次世界大战惨无人道和周密计划的大屠杀之后，都具有一个新的视野。

抽象绘画的第二波浪潮，是由一群探寻当代视觉语言和普世价值观的新一代艺术家所推动的。他们的精神源头并非是世纪初的神智学和人智学，而是来自土著人和非西方文化的信仰和仪式，还有荣格的"集体无意识"学说。

早期纽约画派的抽象表现主义艺术家们出于寻找历史根源、普世价值观和典型美国价值观的目的，研究本土的印第安民族艺术。印第安文化的灵性以及其在神秘性和仪式上的基础（它们历经岁月被保存下来），似乎可以在土著与现代人之间架起桥梁，因而成为现代生活和艺术的灵感来源。根据巴内特·纽曼所述，这一新式的抽象思维来自印第安沙画。纽曼于1949年第一次在俄亥俄见到沙画时，他说："我被那种自然的纯朴彻底震撼了。"

20世纪30年代，艺术家们对美国土著文化愈发地感兴趣，将其作为精神和美学源泉。1931年在纽约大中心画廊举办的印第安部落艺术展、1941年在现代艺术博物馆中举办的

传奇性的印第安艺术展，还有美国印第安国家博物馆、美国自然历史博物馆、布鲁克林博物馆中突出的永久性收藏展，都为年轻的纽约画派艺术家提供了素材，他们包括阿道夫·戈特列布、杰克逊·波洛克、马克·罗斯科和理查德·波西－达特。马克斯·恩斯特(Max Ernest)和巴内特·纽曼也认识到了美国印第安艺术和前哥伦布时期艺术的精神特质。荣格的"集体无意识"理论从跨文化角度丰富了人们对神话和仪式的理解。纽曼认为，原始艺术能够让人们更深刻地洞悉无意识，运用原始艺术的这些特点，便能够创造出一种普遍性的艺术。艺术家们虽然并不能全部解读这些来自土著文化的图腾、符号和寓意，但是他们却认为这些符号和仪式用品具有一种超自然的、精神性的能量，这些精神能量在几个世纪以来都存在。每位艺术家都试图以自己的方式去探索那些技巧、知识和能力，并将其融入自己的作品中。

1943年6月13日,阿道夫·戈特列布、巴内特·纽曼和马克·罗斯科在《纽约时报》上发表了一则宣言。艺术家们不仅将土著艺术和现代艺术的亲缘关系联系到了可见的符号上，并且特别强调了所谓原始艺术中的超自然、精神性的力量。

理查德·波西－达特和波洛克与土著艺术的相遇发生在他

们的童年时期。波西－达特在早期的作品中运用了典型的美国传统。他相信，他的早期艺术作品"具有内在的震颤力，堪比美国印第安艺术……我感到和印第安艺术的精神有一种亲缘关系。我的作品源自美国的精神和力量，而不是欧洲的"。他的《沙漠》（*Desert*）（1940）有着高度神秘的抽象装饰。有机形体和几何形体被强有力的黑色网络联结在一起。粗糙的土制表面和结构让人想起美国印第安沙画画家，波西－达特认为自己和他们关系密切。

对于戈特列布来说，艺术就是对无意识的表达。从 1941 年开始，他就投入了大尺幅系列绘画的创作，名为"表意绘画"，他在作品中借用了美国印第安人的古代象征符号。《夜巡》（*Night Watch*）是一幅 1948 年的作品，就像戈特列布 1946 年之后的许多作品一样，这幅画展示出一个垂直的结构，让人联想到印第安人雕刻的图腾柱。简单、古朴的线条描绘出神秘双性生物的轮廓。许多只眼睛和多个小点具有暗示性的力量。这些生物让人觉得它们经历了体态的变形。1956 年至 1957 年，戈特列布开始创作"爆发"（*Bursts*）系列作品，并简化了自己的绘画语言。在人物画中，有两个形体并列，一个位于绘画上方，呈圆形且轮廓分明，一个位于下方，呈爆发性的、不明确的形状。两者都浮现在一个指向无限的背景中。这一系列中的每件作品都有一

个标题，暗示人们以不同方式解读同一主题，例如，一幅作品以风景为题，另一幅作品以能量冲突为题。戈特列布是抽象表现主义艺术家中少数几个用三维形体表达主题的人。

从 1925 年到 1929 年，杰克逊·波洛克在洛杉矶曼纽尔高中遇到了他的启蒙老师弗雷德里克·史瓦科夫斯基。这位启蒙老师是一位神智学学者，仰慕印度哲学家克里希那穆提，是他将滴画的概念传达给波洛克。他还鼓励其他学生将油彩、水、颜料和酒精混合在一起，把大幅帆布放在地上，然后用混合后的颜色洒在帆布上，从而创造出类似星空或丛林的舞台设计效果。波洛克的色彩音乐实验可能也源于史瓦科夫斯基，因为史瓦科夫斯基恰好就是一个关于色彩音乐的理论家。他为学生印了一本小书，书后附上色盘，每种颜色都被指定为一种色调、或一种罗盘上的符号、或一种感觉。

滴画技巧也被墨西哥艺术家大卫·阿尔法罗·西凯罗斯（David Alfaro Siqueiros）所运用，波洛克曾于 1936 年拜访他的实验工作坊。1946 年至 1947 年的冬天，波洛克开始创作滴画，在此之前，汉斯·霍夫曼、超现实主义画家马克斯·恩斯特、安德烈·马松（André Masson）就已

阿道夫·戈特列布，《黑色和黑色》（"爆发"系列作品）

1959 年

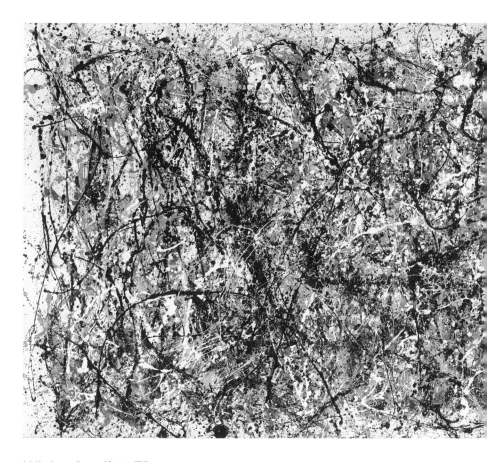

波洛克，《一：第 31 号》

1950 年，269.5cm×530.8cm，布面油画和瓷釉

纽约，现代艺术博物馆

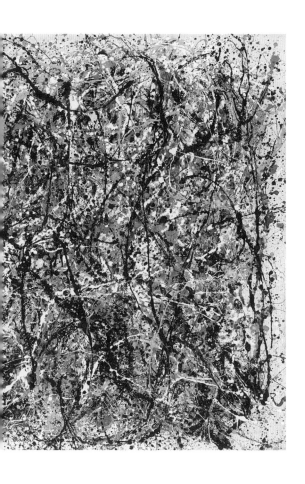

经探索过这种技法。在 1943 年创作的《秘密的守护者》
（*Guardians of the Secret* ）中，波洛克运用了面具、神话、
图腾和美国印第安人的象征符号。他还借鉴并改造了土著
印第安人的意象。这一绘画诞生于滴画之前，是最引人入
胜的作品之一，因为它还和萨满教、无意识有关。画面中
央有一个带着神秘图形的长方形。躁动不安的线条语言讲
述着宗教仪式事件，这些符号散发出精神性的力量。两侧
的图腾符号守护着这一场景。

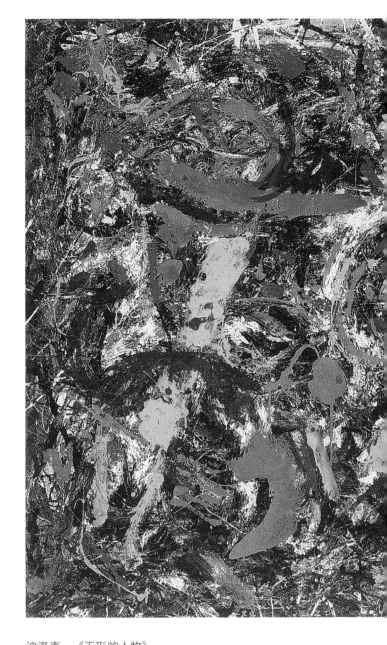

波洛克，《无形的人物》

1953 年，132cm×195.5cm，布面油画和瓷釉

科隆，路德维格博物馆

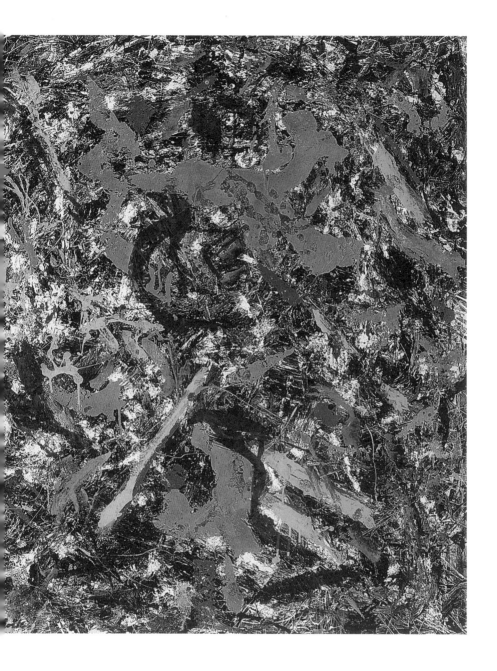

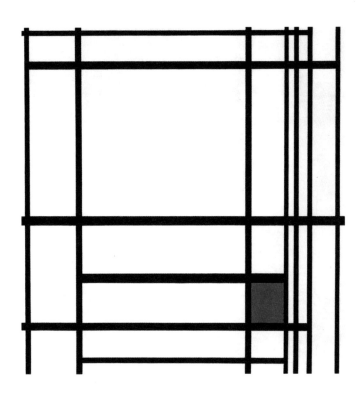

蒙德里安，《线条和颜色的结构：第 3 号》

1937 年，80cm×77cm，布面油画

海牙，海牙市立博物馆

在创作滴画的过程中，波洛克的姿势就如同牧师在跳舞一样。在这场仪式中，他画出了宏伟的蛇形线条。演员、绘画和画布融为一体。最典型的一幅滴画便是 1950 年的《秋天的韵律》（*Autumn Rhythm*）。这幅作品是在大胆、诗意的作画姿态下完成的。所有的具象都被抛弃了。波洛克正在寻找一种关于自然的整体体验。在这一寻觅过程中，美国印第安人的艺术和文化成为他的创作源泉。

"身在绘画中"这一概念也和美国西部的印第安画家有关。通过置身于画中,波洛克不仅是一个跳舞的萨满,还是一个病人。波洛克就像一个正在吟诵的人物,他是康复仪式中的主角。纳瓦霍人相信图像有超自然的力量,能将病人与自然联系在一起。

创作过程需要画家在特定的意识和本能下最大地聚集精力。一层层被抛洒和滴溅的颜料创造出一种非透视性的空间,使其具有令人难以置信的深度。许多这类绘画都是无意识的印迹,是在创作者精神恍惚的状态下书写的。它们非常浓密,没有起始也没有结束,如同宇宙一样无边无际。"如果你从无意识中作画,"波洛克说道,"人物会不可避免地浮现。"这便解释了那些古怪的生物是如何从连续的、纠缠成团的线条中浮现出来的。

蒙德里安对于新的绘画方法抱有兴趣。他从 1940 年就移民到了纽约,在其创作晚期,他和年轻一代的艺术家交往密切,并且,据说是他发现了杰克逊·波洛克。蒙德里安的画商佩吉·古根海姆曾经在波洛克的一团线条前感到很困惑。蒙德里安告诉她,这是他很久以来所见过的最令人兴奋的作品。

戈尔基在经历了一场癌症大手术和车祸之后,于 1948 年自

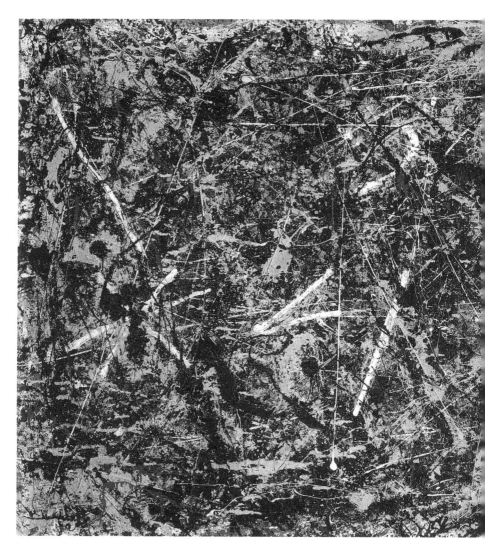

波洛克，《炼金术》

1947 年，114.3cm×221cm，布面油画

威尼斯，佩吉·古根海姆收藏

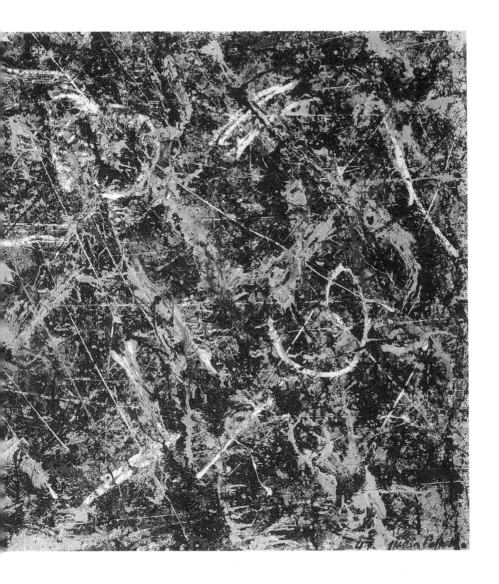

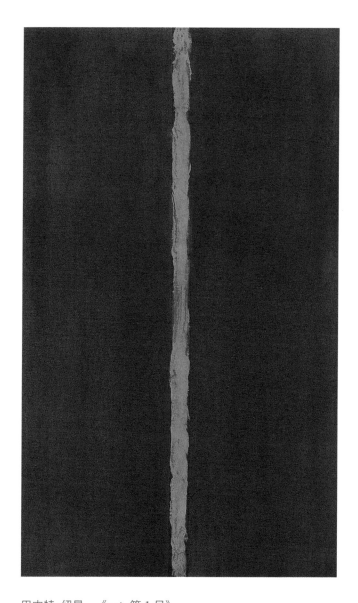

巴内特·纽曼，《一：第1号》

1948 年，69.2cm×41.2cm，布面油画、胶布

纽约，现代艺术博物馆，安娜丽·纽曼捐赠

杀了。从 1944 年起，他就是布勒东（Breton）等超现实主义画家的朋友。通过与超现实主义艺术家的亲密接触，他发展出了一种建立在观察自然基础上的风格。1942 年的夏天，在维吉尼亚亲戚家的农场里，他开始创作有关植物和昆虫如何在炎夏中运动的绘画。受到自然力量和生命律动的影响，他发展出一种试图阐释自然的风格。他将这种综合性的感知转化为对具象的抽象。戈尔基属于抽象表现主义中的先锋。

威廉·德·库宁在 1926 年出生于荷兰鹿特丹，他历经艰险才抵达纽约，但身份却是非法的。戈尔基与他同岁，和他是好友。在戈尔基的影响下，他发展出了一种颜色浓密的个人风格，在具象和抽象之间游移。绘画时的动作是他这一多角度视觉语言的中心，这种视觉语言摇摆在表现性和视觉建构之间。他的语言包括巨大的多种形态和表现性的姿态。有时候，他会为之前看到过和体验过的事物命名，例如，《梅里特林荫大道》（ *Merrit Parkway* ）或《哈瓦那的郊区 》（ *Suburb in Havanna* ）。1953 年 3 月，他在著名的詹尼斯画廊展出了 6 幅"女人"系列作品。有关人物的主题总是显著地出现在德·库宁的绘画中。他拒绝人们以抽象或具象的范畴划分他的作品，他认为，在当下，将人用色块画出来可能是荒唐的，但是如果不这样做的话，会

显得更荒唐。他需要跟随自己的创作冲动。那些以他的生活经验为蓝本而创作的各种形状都具有爆发性。它们让人觉得仿佛置身于颜色之海的爆炸中。

德·库宁为 1950 年威尼斯双年展的美国展厅创作了绘画《挖掘》（*Excavation*）。"在所有艺术运动中，我最喜欢立体主义，"德·库宁在 1951 年说道，"翻开任何一本书，我都能在里面找到影响我的作品。"《挖掘》有着巨大的尺寸，简单的土黄色，因此它看上去就像是一个挖掘现场。绘画被一层黑色的网状线条所覆盖，如同涂鸦。各种物体和人物的碎片若隐若现，平衡和冲突在混乱中此消彼长。艺术家绘制出充满能量的张力和释放过程，让各种语言交织在一起。凭借这幅作品，德·库宁在 1951 年被授予芝加哥艺术学院收购奖。就在完成《挖掘》之后，德·库宁马上投入了"女人"系列作品的创作。

弗朗兹·克兰的作品是以强有力的黑白线条为特色的。颜色只是在其创作后期才出现。他以行动绘画的热情绘制出厚重的黑色线条，这些线条暗示出画家被压抑已久的能量，也象征着在大尺幅画布上聚集的纵横交错的力量。白色颜料为激烈的黑色纷乱提供背景。他的作品常常看上去像是从高处俯瞰的风景，艺术家本人偶尔也会以地方和铁路轨

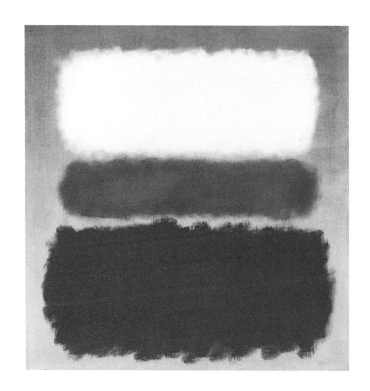

马克·罗斯科，《无题》

1957 年，143cm×138cm，布面油画

私人收藏

道为作品命名，从而强调这一特点。绘画过程通常持续几个星期。克兰还经常同时绘制好几幅作品。他会不由自主地在报纸和电话簿上画一些草图，在此基础上展开创作。

巴内特·纽曼在 1948 年创作出他的《一：第 1 号》。这是他艺术发展历程上的一个转折点。许多年后，纽曼对这幅作品评价道："我认识到，我做出了一番触动自己的表述，它也构成我如今状态的一个开端，因为从那时候开始，我不得不抛弃任何与自然体验有关的联系。"《一：第 1 号》

艾德·莱因哈特，《抽象绘画，红色》
1952 年，274.4cm×102cm，布面油画
纽约，现代艺术博物馆

是一张有肖像画那么大的作品，由红色和棕色构成，斑驳的黏性胶带将画布分为两半。垂直的长条被纽曼称为"拉链"，它将两个部分隔离开来又统一在一起。纽曼评论道："一块区域使其他区域活泼起来，就如同其他区域让这个所谓的线条活跃起来一样。"《一：第 1 号》曾获取了自己的一席之地，如今也成为一个独立的存在。在 1949 年，纽曼创作了 17 幅类似结构的作品。作品尺寸变得更大了，从而增加了绘画和观者这两极之间的物理差异。"拉链"的发明描绘了纽曼在 1945 年所认为的"部分和整体之间的形而上的问题……人是独立的、孤单的，甚至是寂寞的，但是他却归属于某处，是其他事物的一部分。这种矛盾正是我们最大的悲剧"。

1956 年至 1957 年，纽曼经历了一场创作危机。1957 年的 11 月，他的心脏病发作。三个月之后，他开始创作一系列包含 14 幅作品的主题绘画，他后来将其命名为"苦路 14 处——你为何离弃我"（*Stations of the Cross-Lema Sabachthani*）。纽曼在其中创造出了他的杰作。艺术史家弗朗兹·迈耶甚至将其称为"20 世纪的西斯廷礼拜堂"。在绘画过程中，艺术家也意识到这些新作品具有了深远的、普世性的、自传性的维度。

纽曼赋予绘画精神能量，使它们像所有的杰作那样具有勃勃生机，拥有了永恒的超验力量。被作品所吸引的观众是能够解读这些信息的。

这并不是泛泛之谈。每一幅"苦路"系列作品都展示了画家在创作过程中的一种身心状态。每件作品都凝聚了画家生命中的一个片段。他所选择的艺术手段非常少见。凭借着黑白两色、未刷底漆的画布和胶带，他创造出一个具有整体质感、能够表现生命和世界的图像：一个宇宙。

巴内特·纽曼的作品以垂直线条为特色，而马克·罗斯科的作品则是突出了颜色，他的颜色可以延伸出画框，通往无限。矩形色块的边缘似乎被溶解一般，漂浮在浅色的背景上。他的"图标"所隐藏的内容比所揭示的更多，它们带领观众走进广阔的色彩区域，暗示着一个无形的上帝——根据犹太教的规定，上帝是不能用具体形象展现的。这些色块就像神庙中的窗帘一样，其流动的边缘遮挡住后面大块的、无限的空间。罗斯科相信，在可见的现实之外，还存在着一个产生人类意识的世界，它由上帝所创造，不为人所知。对于他来说，他的绘画是独立的、自主的存在，反映了"所有生物的法则和基本需求"。

罗斯科在 1965 年至 1966 年创作了最后一组作品《罗斯科礼

伊夫·克莱茵，《无题：蓝色》

1959 年，92.1cm×71.8cm，合成树脂、干性颜料、木板帆布

纽约，古根海姆博物馆

拜堂》。这组作品由收藏家门尼尔夫妇委托创作。根据艺术家的创作理念，罗斯科礼拜堂在得克萨斯州休斯敦的博物馆中心区域建成，这个建筑并不具有任何宗教意味。从1957 年开始，罗斯科的作品开始呈现出越发暗淡的颜色，他本人将其解释为"对于死亡的显著兴趣"。这些绘画具有一种美学上的肃穆。建筑和绘画之间的和谐，以及美国

西南部耀眼的阳光，都加深了人们的这种印象。所有 14 幅绘画都是用深色绘制的，包括 3 幅三联画。这里有单色绘画，也有边缘首次清晰的色域绘画。礼拜堂在罗斯科去世后的 1971 年开放。1967 年，巴内特·纽曼在礼拜堂入口处设计了一个雕塑作品《断碑》（*Broken Obelisk*）。

"我在我的绘画中寻找着一个统一的世界，为了实现它，我不断在漩涡中游动。"马克·托贝因为他的色域绘画而被人所熟知，他的绘画表面覆盖着一层紧密交织的网状线条，它们结构简单，富有韵律，没有中心，也没有任何强调之处。它们像是要超出画框，通往无限之域。

1935 年，在京都的一座寺庙居住一段时间后，托贝开始创作他的"白色书写"系列绘画。这些作品呼吁人们的冥想和沉思。像《光明城市》这样的标题会激发观众们的想象，那些精巧的线条网如同闪烁在城市上空的灯光一样。

艾德·莱因哈特以"黑色绘画"而闻名，他的作品拒绝任何形式再现。从 1954 年开始，他开始将几何视觉语言简化为全黑色和断断续续的黑色。他强迫自己尽可能地表现出客观，并试图除去任何个人特色。但是，通过将颜色简化为黑色，他极为纯粹的作品却也展现出其个人风格，创作出了一个无法捉摸的表面。这种表面是沉闷的，既不反映

任何事物，也没有什么东西渗透到黑色中去。莱因哈特带领着观众领略到了可见领域的极限。正方形、长方形在颜色上的差别几乎难以辨认，他在黑色上面加上了一点棕色、绿色或蓝色，从而最低限度地赋予绘画表面结构。莱因哈特的作品应该和欧洲具象艺术、阿尔伯斯的"向方形致敬"宣言及伊夫·克莱茵的单色绘画放在一起理解，放在抽象先驱的语境——即立体主义、蒙德里安、风格派、马列维奇和至上主义之中理解。

欧洲
和抽象表现主义

Europe and Abstract
Expressionism

ABSTRACT
ART

第二次世界大战之后，抽象表现主义的巨大影响也抵达欧洲。这一拒绝任何形式主义规则的风格，意味着远离任何教条。感情可以自发地在画布上实现，而不用被约束。在美国，抽象表现主义和现有的风格相遇，并且一同传到中美洲、南美洲和日本。欧洲如同美国一样，发展出了多种多样的变体，其中包括非定形艺术（Art Informel）、塔希主义（Tachism）和抒情表现主义（Lyrical Expressionism）。有力的手势、即兴创作、自发性、主观性的表达，显示出人们对远离过往现实的展现，远离愈加黑暗的文化环境和国家社会主义流行时的艺术贫乏状态。

转向精神性和内在的自我，似乎是解脱痛苦的最好方式。20 世纪 50 年代中期，社会现实主义成为东德等东欧国家的官方风格。此时，在自由的民主国家，抽象作为一种艺术表现形式取得了明显的进步。

欧洲浓厚的文化资源使得人们可以借鉴 20 世纪初先锋派的成果，学习那些提出抽象艺术这个新概念的伟大偶像们，如康定斯基就曾在世纪之初让萌芽中的无意识进入绘画。

1955 年的卡塞尔文献展回顾了欧洲艺术从经典现代主义到西德成立之初的发展状况。除了汉斯·阿尔普、亨利·摩尔、巴勃罗·毕加索的作品，展览上还出现了一些西德艺术家

汉斯·阿尔普，《达达、法国人、钟》
1924 年，木画
私人收藏

的作品，如卡尔·哈通（Karl Hartung）、汉斯·乌尔曼（Hans Uhlmann）、恩斯特·威尔赫姆·奈（Ernst Wilhelm Nay）和伯恩哈德·海利格（Bernhard Heiliger）。不过，新一代的艺术家们已经开始探索新的知觉方式和创作方式了。

巴黎画派
和塔希派画家

École de Paris and
Tachists

ABSTRACT
ART

从 1945 年到 1960 年，许多抽象画家都和巴黎画派有联系。罗杰·比斯埃尔（Roger Bissière）之前是一名立体派画家，他的特点是画出浮动的彩色格子。尼古拉斯·德·斯塔埃尔（Nicolas de Staël）将富有表现力的颜色呈现在画布上，他所使用的工具是调色刀而非笔刷，他曾说道："一个人是以他所感受到的上千次感触而作画的。"

皮埃尔·苏拉热（Pierre Soulages）青睐深黑色，因为他想要放弃"颜色的喋喋不休"，追求富有精神意味的黑色。乔治·马蒂厄以极快的速度作画，他将快速的即兴书写完全定义为一种心理过程。

1947 年中期，马蒂厄在巴黎图安画廊看到了沃尔斯（Wols，原名 Alfred Otto Wolfgang Schulze）的作品，马蒂厄对沃尔斯精湛的技艺评价道："每件作品都比其他作品更具有压倒性，更令人震惊，更加血腥：这些无疑是自凡·高以来最重要的作品。"沃尔斯从 1932 年起定居在巴黎，他总是用松脂使画中的意象变得模糊。从某个时刻开始，他就停止规划创作步骤了。他的作画过程一直伴随着无意识的笔触和划痕。

卡尔·哈通从 1935 年起定居在法国，他创作出了富有动感且具备感性的"心理概况图"。画家、诗人亨利·米

乔治·马蒂厄，《诺让的吉伯特的静谧》

1951 年，130cm×217.5cm，画板油画
巴黎，蓬皮杜国家文化艺术中心

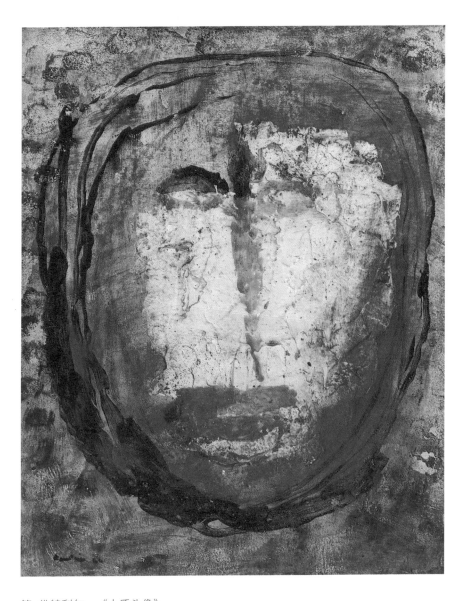

简·佛特利尔，《人质头像》

1943 年
巴黎，私人收藏

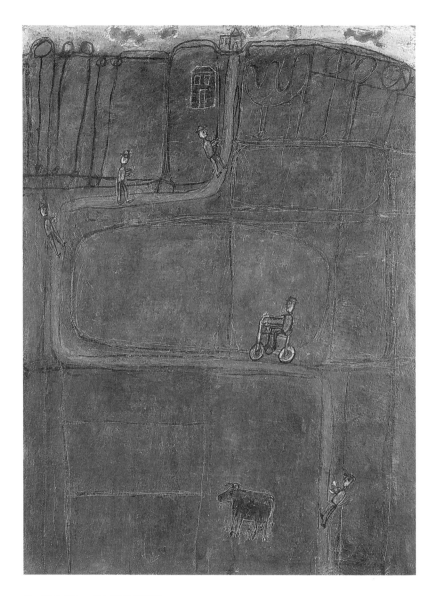

让·杜布菲，《人类的道路》

1944 年，129cm×96cm ， 布面油画

科隆 , 路德维希博物馆

修（Henri Michaux）之前是包豪斯的一名学生，经常在醉酒的状态下展开他的超现实抽象实验。让·巴赞（Jean Bazaine）、卡米尔·布莱恩（Camille Bryen）、莫里斯·埃斯泰夫（Maurice Estève）、玛丽亚·曼顿（Maria Manton）、让·勒·莫尔（Jean le Moal）、安东尼奥·绍拉（Antonio Saura）、玛丽亚·海伦娜·维埃拉·达·席尔瓦（Maria Helena Vieira da Silva）、古斯塔夫·星吉（Gustave Singier）、奥·维多瓦（Emilio Vedova）、阿尔弗雷德·马内西耶（Alfred Manessier）和海伦·弗兰肯瑟勒都创作出了丰富的行动绘画，涵盖抽象的非定形艺术、抒情表现主义和塔希主义。

在法国，人们喜欢用塔希主义这个词语。画布上的彩色斑点（"塔希"意为"斑点、污渍"）是在并没有经过事先构思的情况下被自由创作出来的。画面上呈现的结果完全取决于一瞬间的动作和艺术家对颜色、材料的选择。但是画家的动作却是有目的的。它是一个清晰的沟通体系，一个既定时空中的综合性结构。如果我们考虑到无意识的参与，那么这种自发性的绘画活动就仅仅指向绘画过程，而非指向内容。非定形艺术的画家们在摆脱文明规则束缚的情况下寻觅自发性。直觉性的、冥想式的作画方式有其自

身的哲学基础，即胡塞尔、萨特、海德格尔和克尔凯郭尔等人的存在主义，以及印度哲学和禅宗。新符号语言、新绘画方式、厚涂颜料的绘画法正是从中生发而来。

图书在版编目（CIP）数据

抽象艺术 /（德）维多利亚·查尔斯
（Victoria Charles）编著；毛秋月译. -- 重庆：重庆
大学出版社，2020.9
（简明艺术史书系）
书名原文：Abstract Art
ISBN 978-7-5689-1876-3

Ⅰ.①抽… Ⅱ.①维… ②毛… Ⅲ.①抽象表现主义
—绘画理论 Ⅳ.① J209.9

中国版本图书馆 CIP 数据核字（2020）第 062880 号

简明艺术史书系

抽象艺术
CHOUXIANG YISHU

［德］维多利亚·查尔斯　编著
毛秋月　译
策划编辑：席远航
责任编辑：席远航　　版式设计：琢字文化
责任校对：谢　芳　责任印制：赵　晟
＊
重庆大学出版社出版发行
出版人：饶帮华
社址：重庆市沙坪坝区大学城西路 21 号
邮编：401331
电话：（023）88617190 88617185（中小学）
传真：（023）88617186 88617166
网址：http://www.cqup.com.cn
邮箱：fxk@cqup.com.cn（营销中心）
全国新华书店经销
重庆新金雅迪艺术印刷有限公司印刷
＊
开本：890 mm×1240 mm　1/32　印张：3.5　字数：62 千
2020 年 9 月第 1 版　2020 年 9 月第 1 次印刷
ISBN 978-7-5689-1876-3　定价：48.00 元

版权声明